名家書法 練習帖

宋徽宗

千字文

大風文創

目錄 Contents

前言 一筆一畫，臨摹字帖的好處

003

一筆一畫，臨摹字帖的好處

書法是透過筆、墨、紙、硯，將心中所想的意念，經由文字傳達出來的一門底蘊深厚的藝術。而臨帖是以古代碑帖或書法家遺墨為榜樣，進行摹仿、練習。其目的，在於體會前人的書寫方法，學習他們的運筆技巧、字形結構，進而從中領悟書法的形意合一。臨帖的好處大致如下：

增進控筆能力

在臨帖的過程中，透過一筆一畫的練習，不斷地加深我們對常用字的結構、書寫的記憶。隨著練習的次數越多，你會發現越來越得心應手，對毛筆的掌握度也變好了。

靜心紓壓，療癒心情

臨帖不同於一般的書寫，須全神貫注，心無旁鶩地投入其中，透過一字一句的練習，從紛擾的生活中找回平靜的內心，沉澱浮躁不安的情緒，釋放壓力，得到安寧自在。

了解空間布局

書法中的空間布局，包含字與字之間，行與行之間，甚至整個作品，一直困擾著許多書法新手。而透過臨帖，各大書法家早已提供了許多的範本，練習久了，自然水到渠成，懂得隨機應變，不再雜亂無章。

活化腦力，促進思考

臨帖時，不僅是透過雙眼來記憶字形，注重筆意，也要落實到寫字的實際動作，藉此感受前人揮毫當時的心境，這些都能刺激腦部活動，達到活絡思維、深度學習。

建立書法風格

書法風格指的是書法作品給人的整體感覺，如蒼勁隨意、大氣磅礴、娟秀飄逸等。透過臨摹，分析比較不同字帖的差異性，等到你真正的融會貫通，確實掌握了幾位書法家的技法後，屬於你自己的書寫風格，自然就會形成。

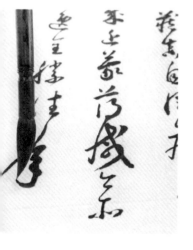

本書臨摹字帖的使用方法

《千字文》瘦勁挺秀、清雅雍容，為後人領略瘦金體的極佳範本。臨摹時，除了注意字形結構外，也要綜觀字裡行間，感受布局之美、用墨之意，體現宋徽宗文采構思的過程，以達情志與書法氣韻的契合。

一行一臨摹，輕鬆練好字

① 專屬臨摹設計
淡淡的淺灰色字，方便臨摹，讓美字成為日常。

② 重點字解說
掌握基本筆畫及部首結構，寫出最具韻味的文字。

③ 照著寫，練字更順手
以右邊字例為準，先照著描寫，抓到感覺後，再仿效跟著寫，反覆練習，是習得一手好字的不二法門。

④ 全文臨摹練習，循序漸進寫好字
從一筆一畫中感受筆意氣韻，品味瘦金體的優雅妍秀。

Part 1

千古傳世名帖・千字文

《千字文》為宋徽宗早期的瘦金體之作，運筆飄逸靈動、筆法外露，盡顯帝王之氣。

詩書畫三絕的文藝帝王——宋徽宗

宋徽宗趙佶（1082年～1135年），北宋第八位皇帝，其兄長宋哲宗無子，死後傳位於他。他自幼聰穎過人，熱愛藝術，通曉書畫，善於詩詞，對音律、茶藝也有濃厚的興趣，為才氣縱橫的帝王，尤其在書法繪畫方面，更是表現出過人的天賦。在書法上，自創獨樹一幟的瘦金體，為後人爭相仿效，奠定了新的書體流派。在繪畫上，取材於自然寫實的物像，尤以花鳥畫精妙絕倫，栩栩如生，令人驚嘆。

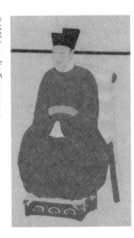

© Wikimedia Commons

以皇帝之尊，推廣書畫藝術

相傳宋徽宗出生之前，他的父親宋神宗曾前往祕書省，觀看南唐後主李煜畫像，對這位擁有絕世文采的君王極為心儀，甚至作夢夢到了李煜，神宗得夢後非常欣喜，認為自己即將出生的孩子會如同李後主般多才多藝，此一美夢果然應驗成真，不久後出生的趙佶具有相當高的藝術造詣，書畫無不精工，人稱「小李煜」。

宋徽宗交遊廣闊，青少年時期經常出入文人的聚會，加上貴為皇帝，得以遍覽皇室珍貴的名家墨跡，開闊了他的眼界，也滋養了他的藝術天分。即位後，他創作了大量的書畫作品，致力發展北宋的文化藝術，將繪畫列入科舉取士的途徑，不再局限於傳統的經義論策，對翰林圖畫院的重視，更培育出繪製《清明上河圖》的張擇端和《千里江山圖》的王希孟等頂尖人才，可說是無人能取代的文藝型皇帝。

書風汲取精華，演繹新意

宋徽宗的書法為北宋後期的代表，他汲取褚遂良、薛稷、薛曜、柳公權及黃庭堅等名家之長，更大膽進行創新，結合了繪畫的筆法，最終形成瘦勁挺秀、揮灑自如的書風，開創出前無古人、後無來者的楷書字體——瘦金體。

他的瘦金體秉持晉唐用筆風格，以硬筆作書，筆畫瘦直勁拔，宛如鐵畫銀鉤，線條修長卻不失其肉，運筆靈動快捷，筆法外露，為書法史上極具特色的書體之一。元代趙子昂讚其書：「所謂瘦金體，天骨遒美，逸趣藹然。」明代陶宗儀則評：「筆法追勁，意度天成，非可以陳跡求也。」

回顧宋徽宗的一生，雖不善治理國政，其藝文成就卻光耀後世。他的傳世作品有《千字文》、《穠芳詩帖》、《牡丹詩帖》、《欲借風霜二詩帖》、《夏日詩帖》、《臘梅山禽》、《芙蓉錦雞》、《瑞鶴圖》、《祥龍石》等繪畫。這位諸事皆能，獨不能君的宋代皇帝，以其個性強烈的書法藝術，成就了名滿天下的偉大功業。

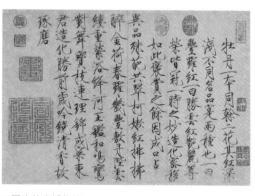

◎ 國立故宮博物院
宋徽宗《牡丹詩帖》

宋徽宗瘦金體代表作——《千字文》

《千字文》原名為《次韻王羲之書千字》，相傳梁武帝希望後代多讀書，命人取了晉代書法家王羲之的一千字，但因每個字各自獨立，互不相關，難以進行教學，於是又命周興嗣將這一千字編成有意義的句子，「卿有才思，為我韻之。」周興嗣竟一夜串聯成一篇內涵豐富的四言韻語。梁武帝讀後，讚賞不已，立即刻印，刊之於世。

《千字文》每四字一句，共二百五十句，前後貫通，句句押韻，很適合兒童誦讀，內容以儒學理論為綱，闡述了天文地理、修身養性、人倫道德、農耕祭祀、飲食起居等層面，是中國古代教育史上最早、影響最大的兒童啟蒙讀物。另外，《千字文》文采斐然，歷代各流派書家都競相書寫，因此有許多不同書體的字帖流傳至今。

筋骨挺勁，飄逸清潤

《千字文》為宋徽宗趙佶於崇寧三年（1104年）二十二歲時書賜給大臣童貫，以表彰他在軍事上卓越的功績。此卷《千字文》每

© Wikimedia Commons
宋徽宗行書《千字文》

行十字，前後百行，整體書風筋骨挺勁、清逸潤朗，別具一格，此時的瘦金體已初具規模。

《千字文》起筆輕落重收，運筆流暢勁逸，轉折處明顯可見轉折提頓的痕跡，筆法勁利，中宮緊密，形體疏展，結字至瘦，頗具筋力。後世評論「結體疏朗端正，下筆尖而重，行筆細而勁，撇捺出筆鋒而利，橫豎收筆頓而鉤，文體勻稱，用筆輕按重收，頓折利落，具有飄逸清潤之感」。

鋒芒畢露，盡顯帝王之氣

《千字文》行筆揮灑自如，鋒芒畢露，充滿帝王之氣，每個筆畫都有其特定寫法，如橫畫收筆帶鉤，豎畫收筆帶點，而筆畫聯結之間的遊絲，已近行書，給人鮮活躍動之感。

宋徽宗的瘦金體極富盛名，他取諸家之長，變其法度，自創一體，表現出纖細秀麗、骨肉勁挺的風采，與其工筆畫相映成趣，開創了詩詞、書法和繪畫相融的新局面，為後世文人書畫帶來空前絕後的影響。

© Wikimedia Commons
宋徽宗行書《千字文》

《千字文》全文品讀及註釋

天地元黃，宇宙洪荒。日月盈昃，辰宿列張。寒來暑往，秋收冬藏。閏餘成歲，律呂調陽。雲騰致雨，露結為霜。金生麗水，玉出崑崗。劍號巨闕，珠稱夜光。果珍李柰，菜重芥薑。海鹹河淡，鱗潛羽翔。龍師火帝，鳥官人皇。始制文字，乃服衣裳。推位遜國，有虞陶唐。弔民伐罪，周發殷湯。坐朝問道，垂拱平章。愛育黎首，臣伏戎羌。遐邇壹體，率賓歸王。

註釋

1. 天地元黃：應為天地玄黃，但為了避帝諱，因而改之。洪荒：混沌、矇昧的狀態。

2. 盈：月光圓滿。昃：太陽向西傾斜。宿：天空的列星。律呂：古時用來校正樂音的器具，即現稱的定音管。

相傳黃帝時代的樂官制樂，用律呂以調和陰陽，讓時序正常。

3. 麗水：即麗江，出產黃金。崑崗：崑崙山，出產玉石。巨闕：古代名劍。夜光：貴重的夜明珠。李柰：李子蘋果。芥薑：芥菜生薑。

4. 龍師、火帝、鳥官、人皇：皆指上古時代的帝皇官員。始制文字，乃服衣裳：倉頡創造文字，嫘祖製作衣裳。

5. 推位遜國，有虞陶唐：唐堯、虞舜將君位禪讓給功臣賢人。

6. 垂拱：垂衣拱手，指帝王無為而治。平章：天下太平，功績彰著。遐邇：遠近。

010

鳴鳳在竹，白駒食場。化被草木，賴及萬方。蓋此身髮，四大五常。恭惟鞠養，豈敢毀傷。女慕貞絜，男效才良。知過必改，得能莫忘。罔談彼短，靡恃己長。信使可覆，器欲難量。墨悲絲染，詩讚羔羊。景行維賢，剋念作聖。德建名立，形端表正。空谷傳聲，虛堂習聽。禍因惡積，福緣善慶。尺璧非寶，寸陰是競。資父事君，曰嚴與敬。孝當竭力，忠則盡命。

註釋

1. 駒：小馬。被：通「披」，有覆蓋、恩澤之意。四大：指地、水、風、火。五常：指仁、義、禮、智、信。鞠養：養育。

2. 罔談彼短，靡恃己長：不要議論別人的短處，也不要仰仗自己有長處就安於現狀。

3. 墨悲絲染，詩讚羔羊：墨子因白絲染上雜色而悲嘆，《詩經》讚頌羔羊毛色始終潔白如一。

4. 資父事君，曰嚴與敬：奉養父親，侍奉君主，要嚴謹恭敬。

5. 孝當竭力，忠則盡命：對父母親盡孝要竭盡心力，對君主盡忠要不惜獻出生命。

臨深履薄，夙興溫凊。似蘭斯馨，如松之盛。川流不息，淵澄取映。容止若思，言辭安定。篤初誠美，慎終宜令。榮業所基，籍甚無竟。學優登仕，攝職從政。存以甘棠，去而益詠。樂殊貴賤，禮別尊卑。上和下睦，夫唱婦隨。外受傅訓，入奉母儀。諸姑伯叔，猶子比兒。孔懷兄弟，同氣連枝。交友投分，切磨箴規。仁慈隱惻，造次弗離。節義廉退，顛沛匪虧。

註釋

1. 夙興溫凊：夙，早。凊，涼。要早起晚睡，讓父母感到冬暖夏涼。

2. 容止若思，言辭安定：儀容舉止要沉靜安詳，言語措辭要安定沉穩。

3. 篤初誠美，慎終宜令：篤，忠實、專心。初，指事情的開端。令：美好之意。勸勉人做事要善始善終。

4. 存以甘棠，去而益詠：召公在世時曾在甘棠樹下治理政事，他逝世後百姓對他更加懷念歌詠。

5. 外受傅訓，入奉母儀：在外遵從師長的教誨，在家遵守父母的教導。

6. 隱惻：即惻隱，同情、憐憫。顛沛：比喻處境困頓窘迫。匪：非，不是。

性靜情逸，心動神疲。守真志滿，逐物意移。堅持雅操，好爵自縻。都邑華夏，東西二京。背邙面洛，浮渭據涇。宮殿盤鬱，樓觀飛驚。圖寫禽獸，畫綵僊靈。丙舍傍啟，甲帳對楹。肆筵設席，鼓瑟吹笙。升階納陛，弁轉疑星。右通廣內，左達承明。既集墳典，亦聚群英。杜稿鍾隸，漆書壁經。府羅將相，路俠槐卿。戶封八縣，家給千兵。高冠陪輦，驅轂振纓。

註釋

1. 守真志滿，逐物意移：保持善良的天性，內心感到滿足，追求物質享受，天性就會轉變。雅操：高雅的節操。好爵：高官厚祿。自縻：自然會繫於一身。

2. 僊：「仙」的古字。丙舍：宮中正室兩旁的別室，又稱偏殿、配殿。甲帳：漢武帝時所造的帳幕。

3. 升階納陛，弁轉疑星：登上臺階進入殿堂的群臣，官帽上的玉飾閃閃發亮，宛若群星。

4. 既集墳典，亦聚群英；這裡收藏了許多古今的典籍名著，也匯聚著成群的文武英才。

5. 陪輦：侍奉在皇帝的車邊上。驅轂：驅策車輛。振纓：振動帽纓。

世祿侈富，車駕肥輕。策功茂實，勒碑刻銘。磻溪伊尹，佐時阿衡。奄宅曲阜，微旦孰營。桓公輔合，濟弱扶傾。綺迴漢惠，說感武丁。俊乂密勿，多士寔寧。晉楚更霸，趙魏困橫。假途滅虢，踐土會盟。何遵約法，韓弊煩刑。起翦頗牧，用軍最精。宣威沙漠，馳譽丹青。九州禹跡，百郡秦并。嶽宗泰岱，禪主云亭。雁門紫塞，雞田赤城。昆池碣石，鉅野洞庭。

註釋

1. 磻溪：指姜太公呂尚（姜子牙）。原本懷才不遇，後輔佐周武王滅商。

2. 伊尹：原為商湯妻的陪嫁奴隸，後輔佐商湯滅夏桀。佐時：輔佐當世之君治理國家。阿衡：商朝官名。

3. 奄宅：攻取平定。微：沒有，表假設。營：治理。旦：周公姬旦。

4. 桓公輔合，濟弱扶傾：指齊桓公匡正天下，援助弱小的諸侯小國。

5. 綺迴漢惠，說感武丁：漢惠帝做太子時靠綺里季倖免廢黜，商武丁做夢而得賢相傅說。

6. 俊：才德出眾，說感武丁。

7. 何：蕭何，此指他輕刑簡法。韓：韓非，此指他死於自己所主張的苛刑。

8. 起翦頗牧：指白起、王翦、廉頗及李牧，皆為善於用兵的將領。丹青：原為繪畫所用時的顏料，後也泛指史籍。

註釋

1. 巖岫：高山深谷。杳冥：幽深昏暗。稼穡：種植和收割，指一切農事。

2. 俶：開始。載：從事。黍稷：泛指五穀等農作物。稅熟貢新：剛成熟的穀物交納稅糧。黜：罷免、貶職。陟：晉升、獎勵。

3. 聆：聆聽。音：此指言語。察：體察。理：指所要表達的意思。貽：遺留。厥：他的。猷：計畫、謀劃。勉：鼓勵。祗：恭敬。植：樹立。

4. 殆辱：危險困辱。林皋：山林和水邊地，引申為退隱之地。幸：僥倖。即：靠近。見機：根據形勢決定。組：繫官印的綬帶，代指官印或官位。

5. 欣奏累遣：產生歡悅之情，憂慮就消解了。感謝歡招：謝絕悲戚之情，歡樂自然就來。

6. 的歷：光亮鮮明的樣子。莽：茂盛的草。抽條：指長出新的葉子。晚翠：枇杷樹耐寒，即使冬天樹葉也是翠綠的。

陳根委翳，落葉飄颻。遊鵾獨運，凌摩絳霄。耽讀翫市，寓目囊箱。易輶攸畏，屬耳垣牆。具膳餐飯，適口充腸。飽飫烹宰，飢厭糟糠。親戚故舊，老少異糧。妾御績紡，侍巾帷房。紈扇圓潔，銀燭煒煌。畫眠夕寐，藍筍象床。弦歌酒宴，接杯舉觴。矯手頓足，悅豫且康。嫡後嗣續，祭祀烝嘗。稽顙再拜，悚懼恐惶。牋牒簡要，顧答審詳。骸垢想浴，執熱願涼。

註釋

1. 陳根：樹木的老根。委翳：枯萎死亡。鵾：同鯤，傳說中的大魚，能化為鵬鳥。運：飛翔。凌摩：升入空中。耽：沉溺。翫市：市場。寓目：觀看。囊箱：裝書的箱子。

2. 易輶攸畏，屬耳垣牆：意指說話要謹慎，小心隔牆有耳。

3. 具：準備。膳：飯食。充腸：填飽肚子。飫，滿足。厭，滿足。糟糠：指用來充饑的粗食。

4. 妾：此妻妾。御：從事。績紡：紡織。巾：此指衣帽。帷房：內室、閨房。藍筍：藍色竹蓆。象床：用象牙雕飾的床。

5. 烝嘗：代指四時祭祀。稽顙：屈膝下拜，以額觸地的古禮。牋：同「箋」，書信、文書。骸：身體。S

驢騾犢特，駭躍超驤。誅斬賊盜，捕獲叛亡。布射遼丸，嵇琴阮嘯。恬筆倫紙，鈞巧任釣。釋紛利俗，並皆佳妙。毛施淑姿，工顰妍笑。年矢每催，曦暉朗曜。璇璣懸斡，晦魄環照。指薪修祜，永綏吉劭。矩步引領，俯仰廊廟。束帶矜莊，徘徊瞻眺。孤陋寡聞，愚蒙等誚。謂語助者，焉哉乎也。

註釋

1. 布射遼丸，嵇琴阮嘯：呂布擅長射箭，宜僚善於彈丸，嵇康擅長彈琴，阮籍善於長嘯。

2. 恬筆倫紙，鈞巧任釣：蒙恬製造毛筆，蔡倫發明造紙，馬鈞發明水車，任公子擅長釣魚。

3. 毛施：指古代美人毛嬙、西施。淑姿：美貌。顰：皺眉。妍：美麗。

4. 年矢每催：光陰如箭般飛逝，不時催促人們要珍惜。

5. 指薪：即薪火相傳。修祜：造福、積德。永：長。綏：安。吉：吉祥。劭：美好。

6. 廊廟：此指朝廷。束帶：繫住袍服的腰帶。矜莊：嚴肅莊敬。愚蒙：愚昧無知之人。誚：譏笑。

016

Part 2
—
靜心書寫・千字文

在筆與紙的接觸、手與眼的協調中，
由身動而至心靜，達到練字也練心的境界。

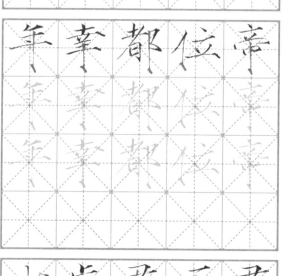

掌握字形結構，寫出瘦金體的韻味

長橫

側鋒切入紙面，中鋒略往右上行筆至末端，輕輕提筆往左上回筆，再向右下頓筆後回鋒收筆。

露鋒　寫出圓角
寫出方口　藏鋒

豎

豎像鶴的腿，側鋒切入紙面順勢下行，至末端處輕輕抬筆先往左上回筆，再往右下頓筆後回鋒收筆。

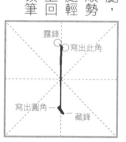

露鋒　寫出此角
寫出圓角　藏鋒

針撇

側鋒斜切入紙面，中鋒快速往左下用力撇出，筆畫由粗到細，像把利劍，挺直尖利。

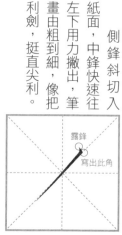

露鋒
寫出此角

同 夙 用 服 嵗 月

鳳頭撇

順鋒尖起,寫出鳳頭,再轉筆往下以中鋒寫出鳳頸,此轉筆處可分為方筆或圓筆,最後輕提收筆。

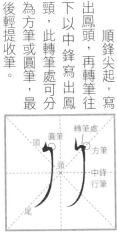

笑 衣 火 起 冬 人

斜捺

順鋒尖起,轉鋒往右下行筆,至底部稍微停筆蓄勢,往右彈出捺尾,留意收尾的處理,要較平。

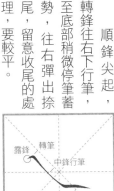

連 逍 逐 道 造 之

平捺

與斜捺的筆法大致相同,差別在於角度。平捺起筆藏鋒,中鋒行筆,收筆時輕提出鋒。

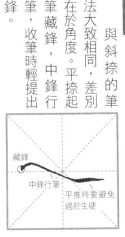

豎鉤

側鋒切起，中鋒向下行筆，轉筆順勢往左上鉤出。留意力送毫端，寫出尖、細、銳的特點。

犬　則　水　木　夷　集

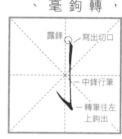

露鋒　寫出切口
中鋒行筆
轉筆往左上鉤出

帶鉤點

順鋒尖起，右下頓筆後向左出鋒，留意背部須寫出弧度。帶鉤點具有入紙迅疾、動態感強的特點。

共　文　忘　言　文　亦

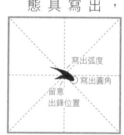

寫出弧度
寫出圓角
留意出鋒位置

斜挑

由左上往右下入筆，稍微停頓，往右上用力挑出，運筆速度要快。

湯　深　清　渭　凌　惆

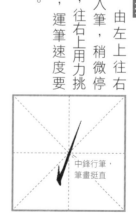

中鋒行筆，筆畫挺直

先寫橫畫，順勢往右下頓筆，再往左上回筆後，中鋒下行出鉤。留意直畫的角度，通常會向左彎一點。

壓鋒，頓筆

直畫略為往左彎

困　因　國　周　戶　月

須特別留意橫畫的角度，弧度往右下，結尾處往左邊幾乎是平的出鉤，運筆速度略快。

略帶弧度　左鉤稍平

賞　富　軍　冠　寐　宇

先寫出長橫後，回筆覆蓋橫畫，再往左下方運筆，須留意筆畫的力道、線條的流暢性。

回筆覆蓋橫畫

力道變化，輕重輕

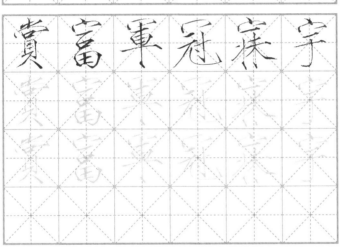

殿　辰　嚴　廊　廣　床

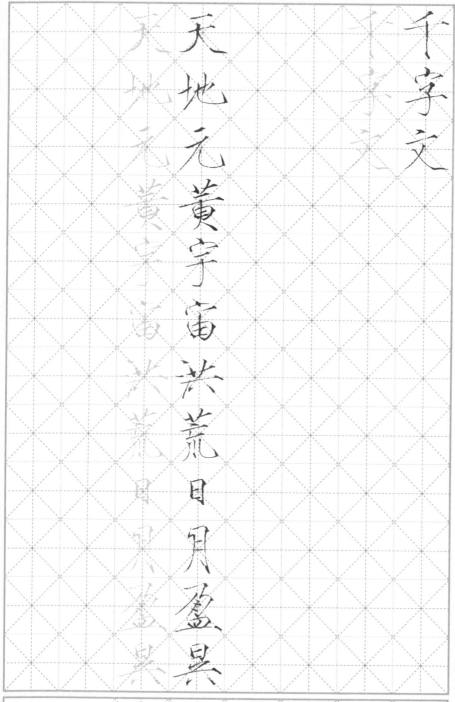

天地元黃宇宙洪荒日月盈昃

解析 將重心放在中間的
點上，左點內收，
寶蓋頭略帶弧度。

宋徽宗《千字文》臨摹練習

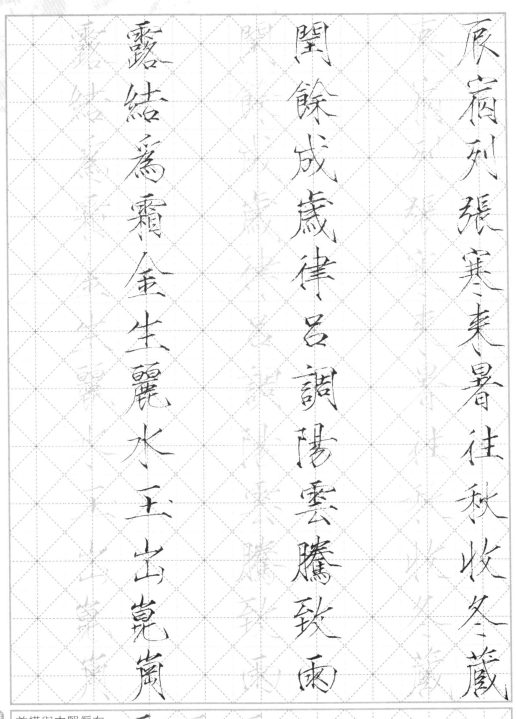

辰宿列張寒來暑往秋收冬藏

閏餘成歲律呂調陽雲騰致雨

露結為霜金生麗水玉出崑岡

解析 首橫與中豎偏左，
兩者相接露出鋒，
四點一氣呵成。

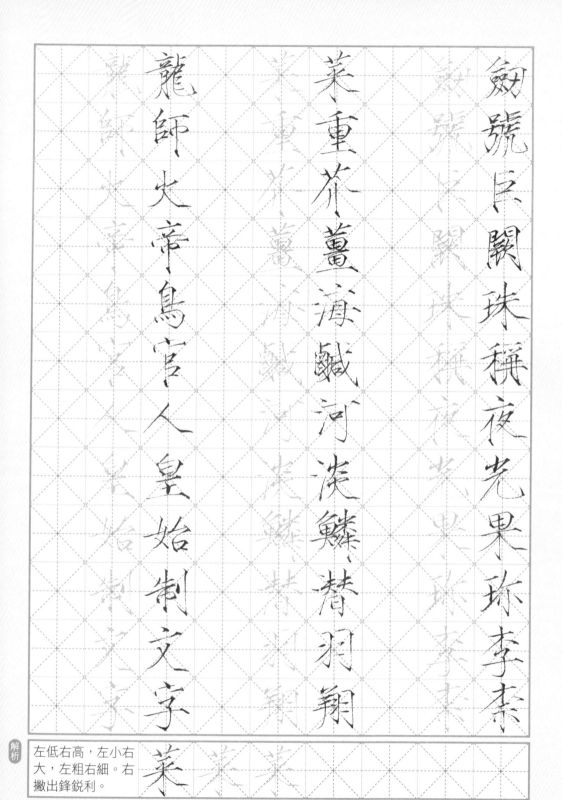

劍號巨闕珠稱夜光果珍李柰

菜重芥薑海鹹河淡鱗潛羽翔

龍師火帝鳥官人皇始制文字

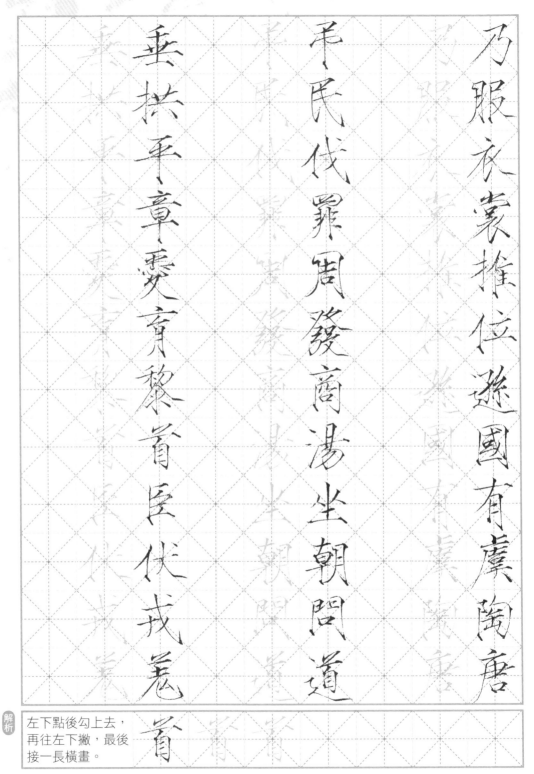

乃服衣裳推位遜國有虞陶唐

弔民伐罪周發商湯坐朝問道

垂拱平章愛育黎首臣伏戎羌

蹙邇壹體率賓歸王鳴鳳在竹

白駒食場化被草木賴及萬方

蓋此身髮四大五常恭惟鞠養

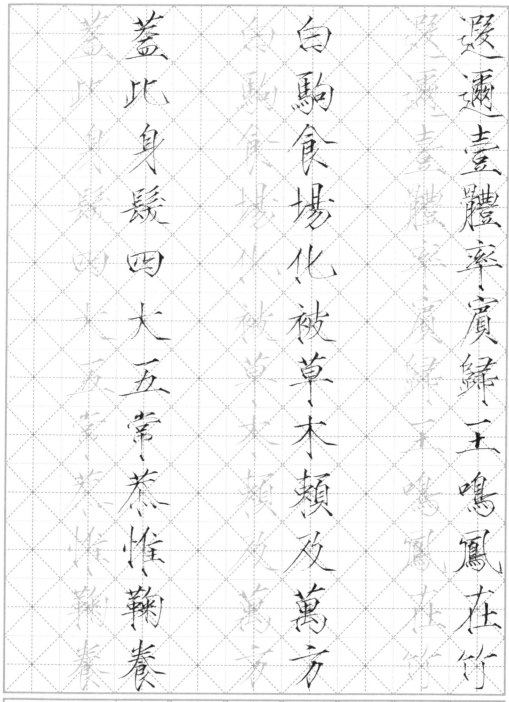

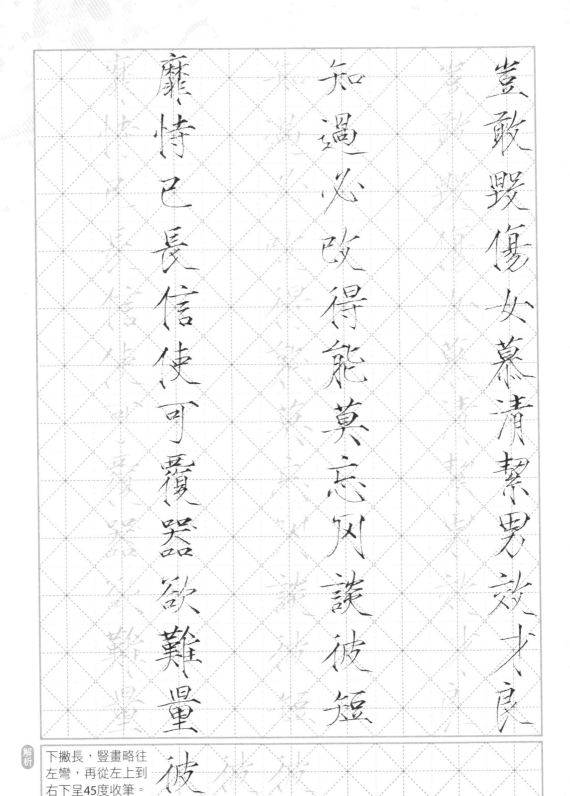

豈敢毀傷女慕清潔男效才良

知過必改得能莫忘罔談彼短

靡恃己長信使可覆器欲難量彼

解析 下撇長，豎畫略往左彎，再從左上到右下呈45度收筆。

墨悲絲染詩讚羔羊景行維賢

剋念作聖德建名立形端表正

空谷傳聲虛堂習聽禍因惡積緣

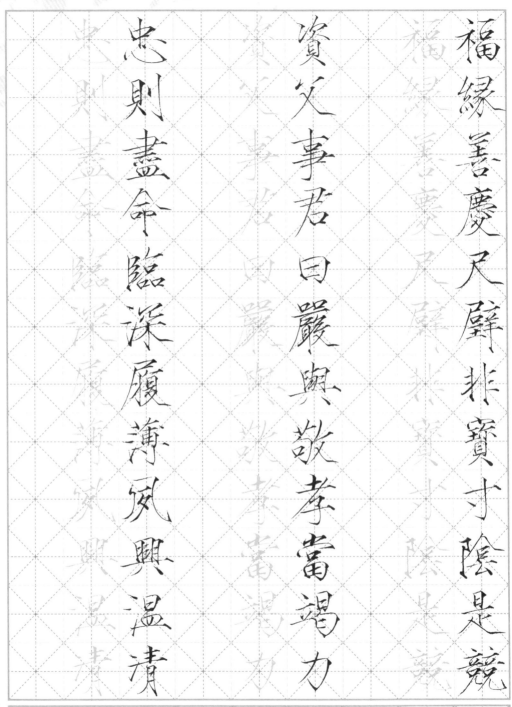

福緣善慶 尺璧非寶 寸陰是競

資父事君 曰嚴與敬 孝當竭力

忠則盡命 臨深履薄 夙興溫凊

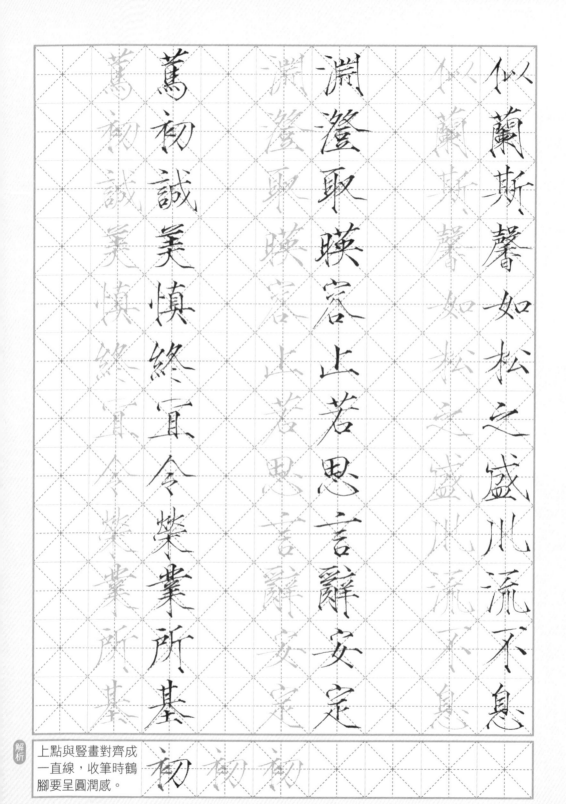

似蘭斯馨如松之盛川流不息

淵澄取暎容止若思言辭安定

蔦初誠美慎終宜令榮業所基

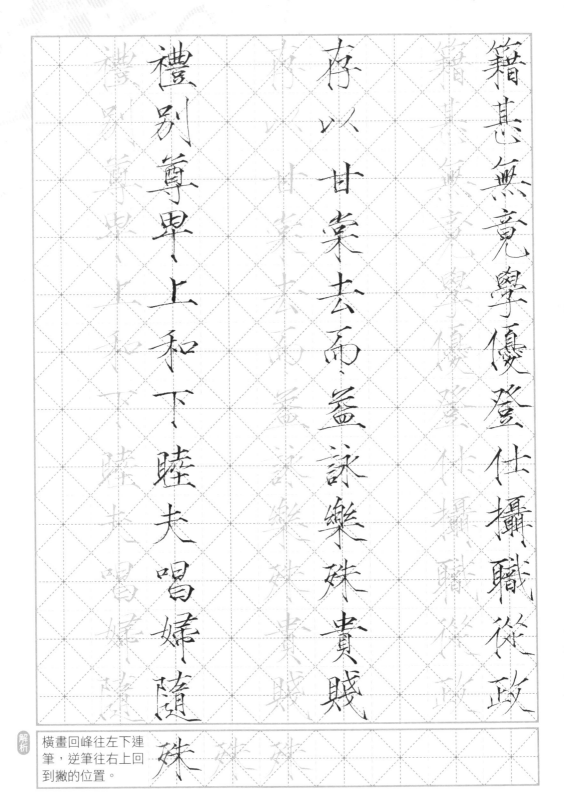

籍甚無竟學優登仕攝職從政

存以甘棠去而益詠樂殊貴賤

禮別尊卑上和下睦夫唱婦隨

外甥傳訓入奉母儀諸姑伯叔

猶子比兒孔懷兄弟同氣連枝

交友投分切磨箴規仁慈隱惻

兩撇上短下長，方向略有差異。彎鉤上彎下稍直。

猶

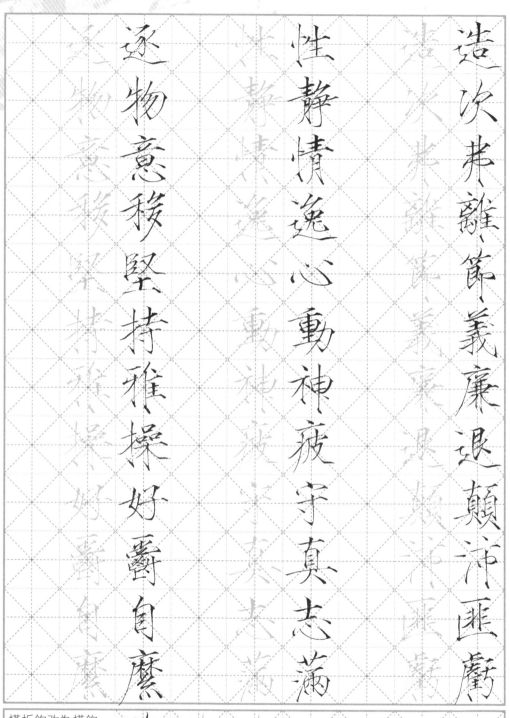

造次弗離節義廉退顛沛匪虧

性靜情逸心動神疲守真志滿

逐物意移堅持雅操好爵自縻

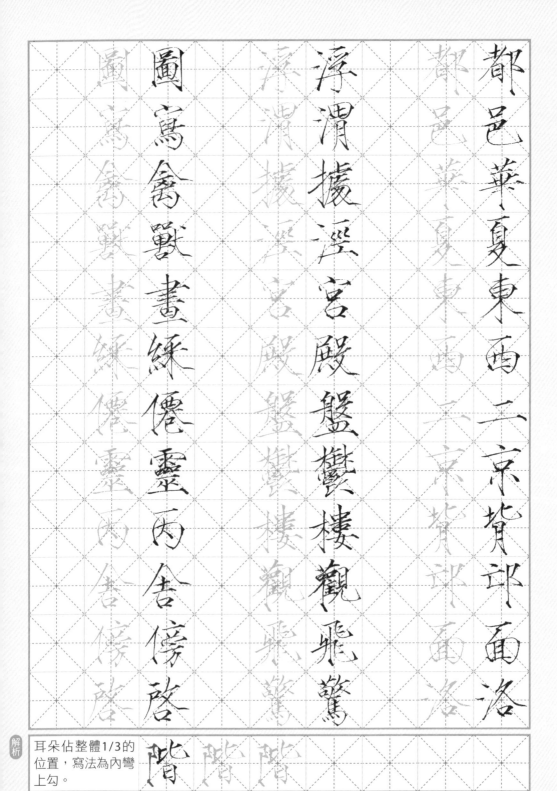

都邑華夏東西二京背邙面洛

浮渭據涇宮殿盤鬱樓觀飛驚

圖寫禽獸畫綵僊靈丙舍傍啓

階

階 階

解析　耳朵佔整體1/3的位置，寫法為內彎上勾。

階

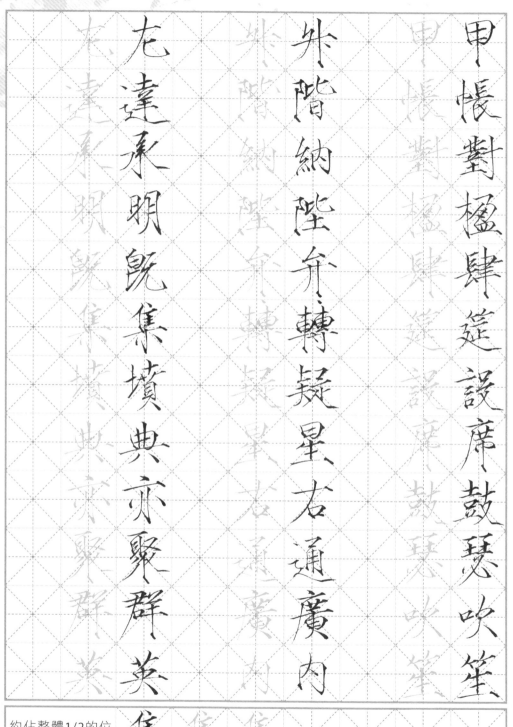

甲帳對楹肆筵設席鼓瑟吹笙

陞階納陛弁轉疑星右通廣內

左達承明既集墳典亦聚群英集

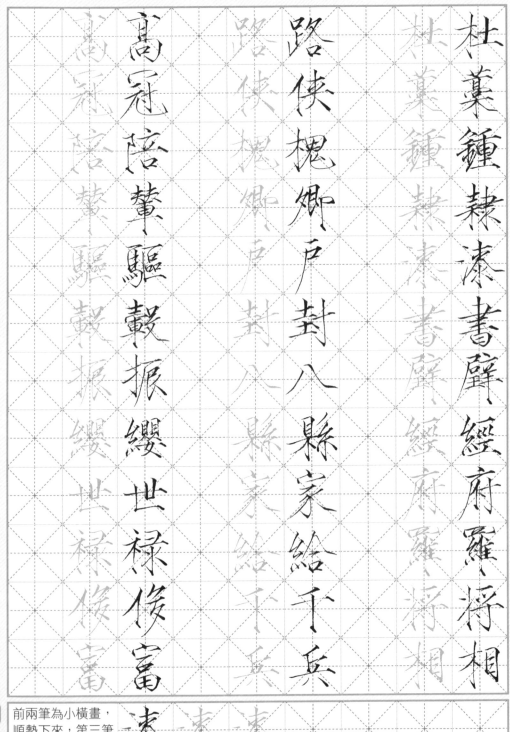

杜藁鍾隸漆書壁經府羅將相

路俠槐卿戶封八縣家給千兵

高冠陪輦驅轂振纓世祿俊富漆

車駕肥輕策功茂實勒碑刻銘

嶓溪伊尹佐時阿衡奄宅曲阜

微旦執營桓公輔合濟弱扶傾

綺廻漢惠說感武丁俊乂密勿

多士寔寧晉楚更霸趙魏困橫

假途滅虢踐土會盟何遵約法

惠 惠 惠

韓弊煩刑起翦頗牧用軍最精

宣威沙漠馳譽丹青九州禹跡

百郡秦并嶽宗泰岱禪主云亭跡

鷹門紫塞雞田赤城昆池碣石

鉅野洞庭曠遠綿邈巖岫杳冥

治本於農務茲稼穡俶載南畝

雞

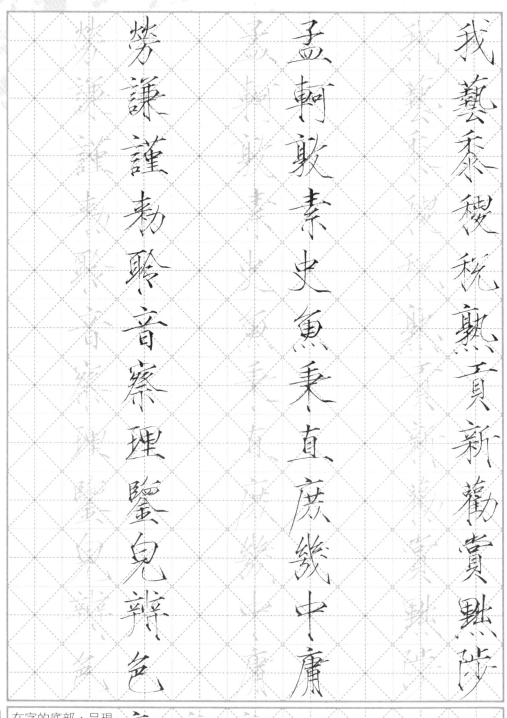

我藝黍稷稅熟貢新勸賞黜陟

孟軻敦素史魚秉直庶幾中庸

勞謙謹勅聆音察理鑒貌辨色

解析 在字的底部，呈現左低右高，最右邊的點稍大稍長。

熟

041

貽厥嘉猷勉其祗植省躬譏識

寵增抗極殆辱近恥林皋幸即

兩疏見機解組誰逼索居閑處

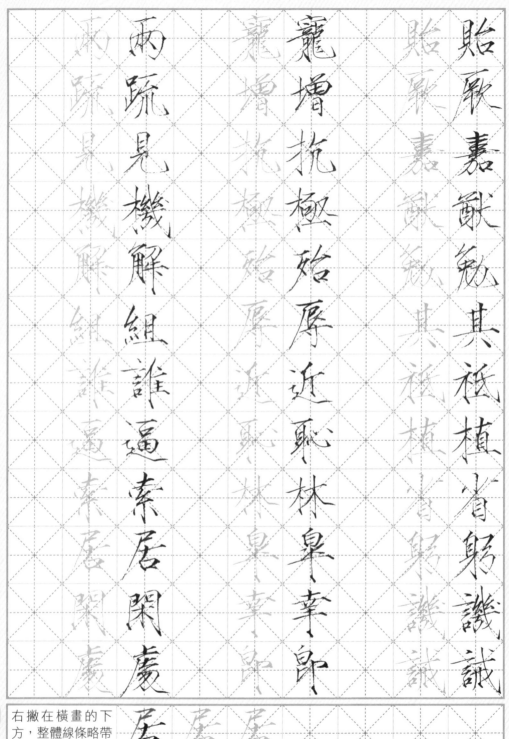

居

沈默寂寥求古尋論散慮逍遙

欣奏累遣感謝歡招渠荷的歷

園莽抽條枇杷晚翠梧桐早凋歡

043

陳根委翳落葉飄颻遊鵾獨運

凌摩絳霄耽讀翫市寓目囊箱

易輶攸畏屬耳垣墻具膳餐飯

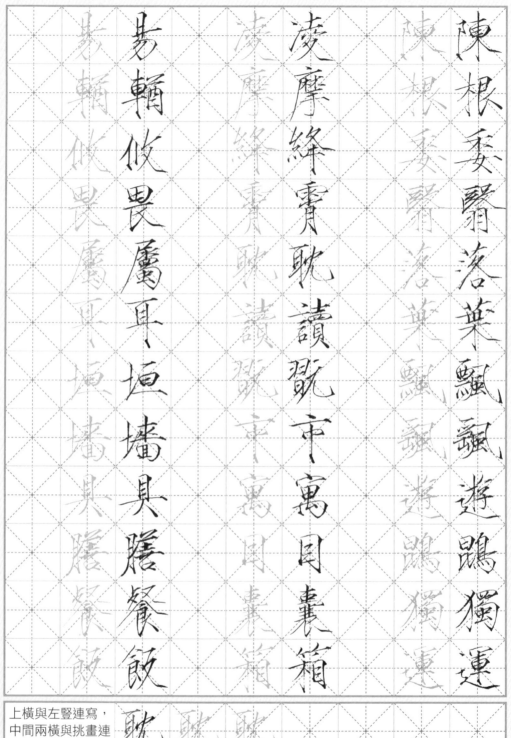

解析 上橫與左豎連寫，中間兩橫與挑畫連寫。

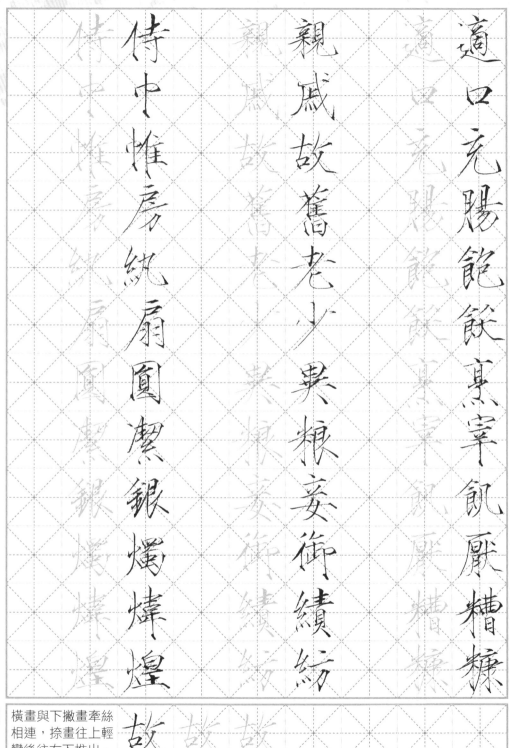

適口充腸飽飫烹宰飢厭糟糠

親戚故舊老少異糧妾御績紡

侍中帷房紈扇圓潔銀燭煒煌

故

晝眠夕寐藍筍象床弦歌酒讌

接杯舉觴矯手頓足悅豫且康

嫡後嗣續祭祀蒸嘗稽顙再拜

解析 撇捺收筆在同一水平線上，撇的角度約呈45度。

足

悚懼恐惶牒簡要顧答審詳

骸垢想浴執熱願涼驢騾犢特

駭躍超驤誅斬賊盜捕獲叛亡

 解析　字形修長，首橫畫與左豎牽絲相連，四點有兩點在外。

布射遼丸嵇琴阮嘯恬筆倫紙

鈞巧任釣釋紛利俗並皆佳妙

毛施淑姿工顰妍笑年矢每催筆

解析 左低右高，右邊最後一點改為撇，呼應下方筆畫。

義暉曜琁璣懸斡晦魄環照

指薪脩祜永綏吉邵榘步引領

俯仰廊廟束帶矜莊裵回瞻眺矖矚

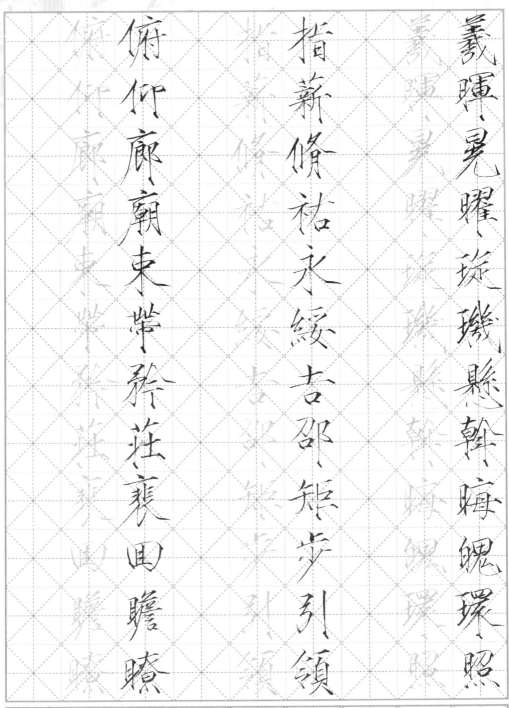

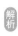 解析　字形扁長，左豎短，右橫折鉤細長，下橫做挑畫。

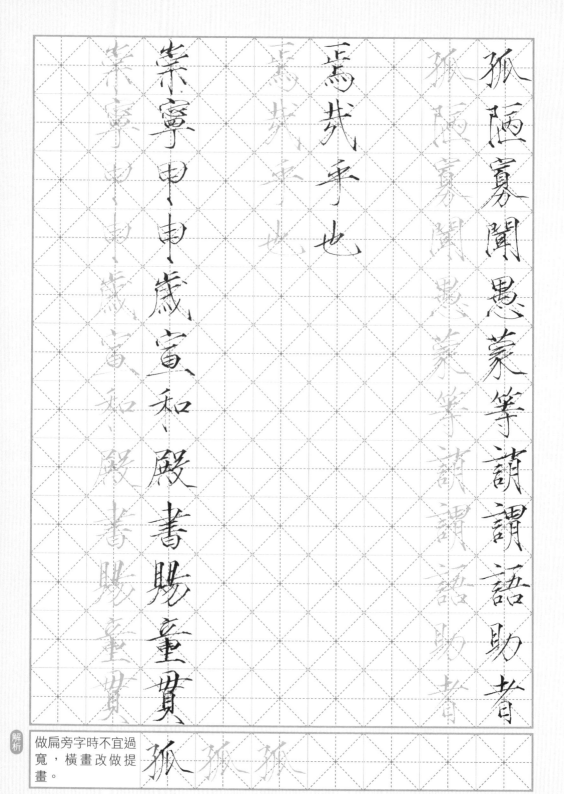

孤陋寡聞愚蒙等誚語助者

焉哉乎也

業寧申申歲寅和殿書貽童貫

解析　做扁旁字時不宜過寬，橫畫改做提畫。

宇露菜肴鳳彼維則初殊

猶簕階集漆合惠跡雞熟

猶 猶 猶
簕 簕 簕
階 階 階
集 集 集
漆 漆 漆
合 合 合
惠 惠 惠
跡 跡 跡
雞 雞 雞
熟 熟 熟

居歡耽故足駸筆瞻孤

千字文

天地元黃宇宙洪荒日月盈昃

辰宿列張寒來暑往秋收冬藏

閏餘成歲律呂調陽雲騰致雨

露結為霜金生麗水玉出崑崗

劍號巨闕珠稱夜光果珍李柰

菜重芥薑海鹹河淡鱗潛羽翔

龍師火帝鳥官人皇始制文字

乃服衣裳　推位讓國　有虞陶唐
弔民伐罪　周發商湯　坐朝問道
垂拱平章　愛育黎首　臣伏戎羌
遐邇壹體　率賓歸王　鳴鳳在竹
白駒食場　化被草木　賴及萬方
蓋此身髮　四大五常　恭惟鞠養
豈敢毀傷　女慕貞絜　男效才良
知過必改　得能莫忘　罔談彼短
靡恃己長　信使可覆　器欲難量

墨悲絲染　詩讚羔羊　景行維賢
剋念作聖　德建名立　形端表正
空谷傳聲　虛堂習聽　禍因惡積
福緣善慶　尺璧非寶　寸陰是競
資父事君　曰嚴與敬　孝當竭力
忠則盡命　臨深履薄　夙興溫凊
似蘭斯馨　如松之盛　川流不息
淵澄取映　容止若思　言辭安定
篤初誠美　慎終宜令　榮業所基

籍甚無竟學優登仕攝職從政
存以甘棠去而益詠樂殊貴賤
禮別尊卑上和下睦夫唱婦隨
外受傅訓入奉母儀諸姑伯叔
猶子比兒孔懷兄弟同氣連枝
交友投分切磨箴規仁慈隱惻
造次弗離節義廉退顛沛匪虧
性靜情逸心動神疲守真志滿
逐物意移堅持雅操好爵自縻

都邑華夏　東西二京　背邙面洛

浮渭據涇　宮殿盤鬱　樓觀飛驚

圖寫禽獸　畫綵僊靈　丙舍傍啟

甲帳對楹　肆筵設席　鼓瑟吹笙

外階納陛　弁轉疑星　右通廣內

左達承明　既集墳典　亦聚群英

杜藁鍾隸　漆書壁經　府羅將相

路俠槐卿　戶封八縣　家給千兵

高冠陪輦　驅轂振纓　世祿侈富

車駕肥輕　策功茂實　勒碑刻銘
磻溪伊尹　佐時阿衡　奄宅曲阜
微旦孰營　桓公匡合　濟弱扶傾
綺迴漢惠　說感武丁　俊乂密勿
多士寔寧　晉楚更霸　趙魏困橫
假途滅虢　踐土會盟　何遵約法
韓弊煩刑　起翦頗牧　用軍最精
宣威沙漠　馳譽丹青　九州禹跡
百郡秦并　嶽宗泰岱　禪主云亭

鷹門紫塞　雞田赤城　昆池碣石
鉅野洞庭　曠遠綿邈　巖岫杳冥
治本於農　務茲稼穡　俶載南畝
我藝黍稷　稅熟貢新　勸賞黜陟
孟軻敦素　史魚秉直　庶幾中庸
勞謙謹勅　聆音察理　鑑貌辨色
貽厥嘉猷　勉其祗植　省躬譏誡
寵增抗極　殆辱近恥　林皋幸即
兩疏見機　解組誰逼　索居閑處

沈默寂寥　求古尋論　散慮逍遙
欣奏累遣　慼謝歡招　渠荷的歷
園莽抽條　枇杷晚翠　梧桐早凋
陳根委翳　落葉飄颻　遊鵾獨運
凌摩絳霄　耽讀翫市　寓目囊箱
易輶攸畏　屬耳垣墻　具膳餐飯
適口充腸　飽飫烹宰　飢厭糟糠
親戚故舊　老少異糧　妾御績紡
侍巾帷房　紈扇圓潔　銀燭煒煌

晝眠夕寐　藍筍象床　弦歌酒讌　接杯舉觴　矯手頓足　悅豫且康　嫡後嗣續　祭祀蒸嘗　稽顙再拜　悚懼恐惶　牋牒簡要　顧答審詳　骸垢想浴　執熱願涼　驢騾犢特　駭躍超驤　誅斬賊盜　捕獲叛亡　布射遼丸　嵇琴阮嘯　恬筆倫紙　鈞巧任釣　釋紛利俗　並皆佳妙　毛施淑姿　工顰妍笑　年矢每催

羲暉朗曜、璇璣懸斡、晦魄環照、

指薪脩祜永綏吉邵、矩步引領、

俯仰廊廟束帶矜莊徘徊瞻眺、

孤陋寡聞愚蒙等誚謂語助者

焉哉乎也、

崇寧甲申歲宣和殿書

賜童貫

國家圖書館出版品預行編目（CIP）資料

名家書法練習帖：宋徽宗‧千字文/大風文創編
輯部作. – 初版. -- 新北市：大風文創股份有限公
司, 2022.12　面；　公分
ISBN 978-626-96393-3-5（平裝）

1. CST 法帖

943.5　　　　　　　　　　　　　　111014137

線上讀者問卷
關於本書的任何建議或心得，
歡迎與我們分享。

https://shorturl.at/cnDG0

名家書法練習帖
宋徽宗‧千字文

作　　者／大風文創編輯部
主　　編／林巧玲
封面設計／N.H.Design
內頁排版／陳琬綾
發 行 人／張英利
出 版 者／大風文創股份有限公司
電　　話／（02）2218-0701
傳　　真／（02）2218-0704
網　　址／http://windwind.com.tw
E - M a i l ／rphsale@gmail.com
Facebook／大風文創粉絲團
　　　　　　http://www.facebook.com/windwindinternational
地　　址／231 台灣新北市新店區中正路 499 號 4 樓

台灣地區總經銷／聯合發行股份有限公司
電　　話／（02）2917-8022
傳　　真／（02）2915-6276
地　　址／231 新北市新店區寶橋路 235 巷 6 弄 6 號 2 樓

香港地區總經銷／豐達出版發行有限公司
電　　話／（852）2172-6533
傳　　真／（852）2172-4355
地　　址／香港柴灣永泰道 70 號 柴灣工業城 2 期 1805 室

初版一刷／2022 年 12 月
定　　價／新台幣 180 元